SOCIÉTÉ DES AMIS DES ARTS DE NIMES

ONZIÈME EXPOSITION A NIMES
1909

CATALOGUE

EXPLICATIF

DES OUVRAGES DE PEINTURE

SCULPTURE, DESSIN, ARCHITECTURE, ETC.

Admis à l'Exposition

Prix : **0.50** Centimes

NIMES
IMPRIMERIE A. CHASTANIER
12, Rue Pradier, 12.
1909

AVIS

—

L'Exposition est ouverte au public tous les jours, jusqu'à fin novembre 1909, de neuf heures à midi et de une heure à cinq heures du soir, excepté le vendredi, où l'ouverture n'a lieu qu'à une heure.

Le prix d'entrée est de 50 centimes.

L'entrée sera gratuite le Jeudi 11 et le Dimanche 21 novembre.

SOCIÉTÉ DES AMIS DES ARTS DE NIMES

Exposition de 1909

LES MEMBRES DU BUREAU :

MM. A. LAHAYE, Directeur de l'École des Beaux-Arts de Nimes, Conservateur du Musée, *Président.*

Comte E. DE BALINCOURT, O ✼, chef d'escadron en retraite,
Emile REYNAUD, ✼, avocat, ancien maire, membre de l'Académie de Nimes ; } *Vice-Présidents.*

L. POINSOT, architecte,
Edouard BRET,
Frédéric GAY, } *Secrétaires.*

ARNAUD, banquier, *Trésorier.*

LES MEMBRES DU COMITÉ :

MM.
BONDURAND, archiviste départemental ;
Maurice BOISSIER, avocat ;
Jean BOSC, avocat ;

Paul CLAUZEL, avocat, secrétaire-perpétuel de l'Académie de Nimes ;

Marcellin CLAVEL, avocat, membre de l'Académie de Nimes ;

Melchior DOZE, Directeur honoraire de l'École des Beaux-Arts de Nimes, chevalier de l'ordre royal d'Isabelle la Catholique, doyen de l'Académie de Nimes, commandeur de St-Sylvestre, officier de l'Instruction publique ;

Louis GAIDAN ✤ ;

Georges MAURIN, avocat, membre de l'Acadé- de Nimes ;

Fernand RENOUARD ;

ROBERT, avocat, membre de l'Académie de Nimes ;

Alfred SILHOL, ancien sénateur, conseiller général.

Membres adjoints au Comité pour composer le Jury d'examen.

MM.

COLOMB Gaston.
ENJALBERT, pasteur.
GABIAN Gustave.
JOUVE, conseiller à la Cour.
MÉRIC Maurice.
OLIVIER de SARDAN, docteur en médecine.
PAGÈS Joseph.
VERNHETTE, avocat.

MEMBRES FONDATEURS

MM. le général de MONTLUISANT.
Alfred SILHOL
H. RÉVOIL.
Jules SALLES.
Ch. SAGNIER.
P. MOURIER.
V. ROBERT.
A. MARGAROT.
L. BOUDON.
Colonel MEYNADIER, ex-sénateur.
L. PENCHINAT.
L. FEUCHÈRE.
WORMS de ROMILLY.
De CASTELNAU.
Louis GAIDAN.
Philippe ARNAUD.
CAZOT, sénateur.
A.-C. DEJARDIN.
L. VALAT.
Emile SILHOL.

MEMBRES SOUSCRIPTEURS

MM.

ABAUZIT Ludovic, juge au Tribunal Civil.
ABRIC DE FLAUX.
ALLARD, architecte.
ARBOUSSET Paulin.
ARNAUD-GAIDAN, banquier.
ARNAUD Georges.
ARNAUD Gustave, architecte.
AUDEMARD.
AUGIÈRE Auguste, architecte.
BALINCOURT (DE) officier supérieur en retraite.
BARBARIN (Général).
BARNOUIN Gaston, avoué.
BARAGNON Jules.
BERTRAND-BOULLA, manufacturier.
BEX Henri, négociant.
BOSC-DELEVEAU, professeur de dessin.
BOISSIER Albert, banquier.
BOISSIER Maurice, avocat.
BONDURAND Edouard, archiviste départemental à la Préfecture.
BOUTET DE MONVEL, trésorier-payeur général.
BRABO, papetier-imprimeur
BRABO fils, id.
BRET fils, camionneur.
BRUNETON Emile.

BÉTRINE Émery, avoué.
CASTAN, directeur des Contributions.
CAUSSE Albin, négociant.
CHAMAND, conseiller à la Cour.
CHASTANIER Félix, imprimeur.
CLAUZEL Paul, avocat.
CLAUZEL Vincent, avocat.
CLAVEL Marcellin, avocat.
CLÉMENT Marcel, avoué.
COLOMB Gabriel (Mme).
COLOMB Gaston.
COLOMB (Arnaud), avocat.
COMENGE, substitut du Procureur général.
COMMÈRES, colonel au 38e.
COULON, Président de Chambre.
DANTON Félix.
DAUDET Fernand, avocat.
DEFERRE Paul, étudiant en droit.
DELEUZE Raymond.
DELPUECH Pierre.
DENIS, proviseur du Lycée.
DOMBRES-AUSSET, avenue Carnot.
DONNEDIEU de VABRES Albert.
DOZE peintre.
DUBOUCH, Procureur général.
DUMAS Adrien.
DURAND, colonel.
ENJALBERT, pasteur.
FABRE, docteur.

FALQUE, directeur de l'enregistrement.
FAVRE DE Thierrens.
FÉLON, directeur du comptoir d'escompte.
FERMAUD, premier président de la cour d'appel.
GABIAN Gustave.
GAIDAN Louis, peintre.
GASPARIN Augustin.
GAUCH, docteur en médecine.
GAY Frédéric.
GÉRARD-LAVERGNE.
GIRAND-PICHERAL, négociant.
GRANIÉ, conseiller à la cour.
GRAVIER Clément, manufacturier.
GRIL, notaire, boulevard Victor-Hugo.
GUIBAL Alfred.
GUIRAUD Paul.
JOUVE Michel, conseiller à la cour.
JUIN, directeur de la Société générale.
LAHAYE, directeur de l'école des beaux-arts.
LALLEMAND, préfet du Gard.
LAMARCHE (DE), conseiller à la cour.
LAMOUROUX Urbain.
LASALLE Gaston, directeur de la Nationale.
LÉGAL, greffier du tribunal de commerce.
L'HOPITAL, inspecteur d'académie.
LOUBIÈRES Antoine, directeur du Crédit Lyonnais.
LUGOL.
MAHISTRE Henri.

MAROGER Alfred.
MARQUETTE, président du tribunal civil.
MARTEL Jean, négociant.
MARUÉJOL Gaston, conseiller général.
MAURIN Georges, avocat.
MAZEL fils, docteur en médecine.
MÉDARD Marcel.
MÉJANELLE Albert, négociant.
MÉRY Claude, architecte.
MEYNIER (de) SALINELLES.
MIAULET, industriel.
MICHEL Alfred.
MOLINES ULYSSE, propriétaire.
MONNIER Ferdinand, négociant.
MORA, mosaïste.
MORLÉ, secrétaire général de la préfecture.
MÉRIC-MAURIN.
MESENS (Mlle).
NADAL, premier président.
NÈGRE Georges, banquier.
NEGRE Maurice, id.
NÈGRE.
NÈGRE Francis.
NIER, négociant.
OLIVIER de SARDAN.
PAGÈS Joseph.
PALLIER Félix, banquier.
PALLIER Ernest, id.
PALLIER Fernand, négociant.

PERRIER Gustave, négociant.
PEYRONNIER, id.
PERRY, propriétaire.
PHILIPPE, inspecteur des contributions.
POINSOT Louis, architecte
RANDON DE GROLIER, architecte.
RAPHEL, architecte.
RASTOUX, peintre.
REBOUL, négociant.
RÉBUFFAT, notaire.
RENOUARD Fernand, notaire.
RESTOUBLE, antiquaire.
REYNAUD Emile, avocat.
RICHARD Marius, correspondant de la Dépêche.
RIGAL Emilien, ingénieur.
ROBERT Victor, avocat.
ROCCA SERRA (DE), conseiller à la Cour.
ROQUE Gustave, avoué.
ROUSSY Emile, directeur du Phénix.
SAGNIER Louis, négociant.
SAGNIER-TEULON, manufacturier.
SCHWARTZ Emile, chirurgien-dentiste.
SILHOL Alfred, ancien sénateur.
SIMONOT, docteur-médecin.
SORBIER DE POUGNADORESSE (DE), avocat.
SUCHOMEL, industriel.
HUGUES DE SAVY.
TEISSIER, architecte.
TEULON, conseiller à la cour.

TROUCHAUD-VERDIER.
TUR-CARÊNOU, négociant.
VALFONS (Marquis de), avocat.
VALZ Edouard, propriétaire.
VEYGALIER, avoué.
VERNHETTE, avocat.
VIGOUROUX, mécanicien.
VINCENT, avocat général.

AVIS

—

Les artistes exposants et les membres de la Société, souscripteurs, ont seuls droit à l'entrée gratuite; ils reçoivent des cartes qui leur sont exclusivement personnelles.

SOCIÉTÉ DES AMIS DES ARTS
DE NIMES

ONZIÈME EXPOSITION
1909

ADENOT Laurent, né à Nuits St-Georges (Côte-d'Or); Géanges par St-Loup de la Salle Saone-et-Loire) ; élève de Gaitet et Ronot; (Diverses médailles en Province, Sociétaire des Artistes Français).

1. Le Repas des humbles (Salon de 1904 A. F.)
2. Bords de mer au Golfe Juan.

ALCHIMOWIEZ (d') Hyacinthe, né à Wilna (Pologne) ; rue Louis-B'anc, 5, à Perpignan ; (Médaille de Vermeil Nimes 1894).

3. Dans le pays basque.
4. La Vieille Catalane (aquarelle).

ALLARD-L'OLIVIER Fernand, né à Tournai (Belgique) ; 12, impasse du Mont-Tonnerre, Paris ; élève de J.P. Laurens, Adler.

5. Paysage d'Automne.

ANDRÉ Charles-Hippolyte, né à Paris ; Villefranche-sur-Mer, rue St-Jérôme ; élève de Gagliardini ; (M.-H. Salon 1893).

6. La Chapelle.
7. Route poudreuse, Calanque de Piana (Corse).

ARC-VALETTE (Mlle) Louise, née à Saumur ; 5, rue Pelouze ; élève de Muraton-Vauthier et de Richemont ; (M. h. 1904 — 3e méd. Salon 1905).

8. Autour du bassin.

ASHFORD Franck-Clifford, né en Amérique (Etats-Unis) ; American Art Association, 77, rue Notre-Dame-des-Champs, Paris.

9. Un petit italien.
10. Jeune fille Corse.

AUGIÈRE Auguste-François, né à Nimes ; rue Pradier, 40 ; élève de M. Lahaye.

11. Aquarelle. Un coin de la Méditerranée.

AUNIAC Sylvestre, né à Saint-Pargoire (Hérault) ; rue Briçonnet, 17, Nimes ; élève de Mercié et H. Calvet ; (mention à Toulon).

12. Portrait de M. X. (buste plâtre).
13. Portrait de M. Z (médaillon plâtre).

AVY J.-M., né à Marseille ; 126, boulev. Montparnasse, Paris ; élève de Albert Maignan et L. Bonnat ; (h. c., Paris).

14. Les Heures chaudes.

BARNOIN Henry, né à Paris ; 19, rue François Bouvin, Paris ; élève de Dameroy et Vayson ; (Prix de l'Institut 1906 Salon ; M. H. Salon 1909).

15. La Cale à Douarnenez.
16. Bords de la Marne en Avril.

BARTHALOT Marius, né à Marseille ; 35, avenue de Wagram, Paris ; élève de Cabanel, Bonnat, de Saintpierre; (H. C. Salon).

17. Petite Brodeuse.

BASING Charles, né en Australie ; 70, Grand'Rue, à Moret-sur-Long ; élève de Bouguereau et G. Ferrier.

18. Intérieur de l'église St-Marc (Venise).

BAUDIN Jean-Baptiste, né à Marseille ; 158, Cours Liautaud, Marseille ; (M. H. Paris 1900).

19. Rade de Cassis (Soir).
20. Entrée du port de la Joliette (Temps de mistral).

BÉCHARD Alexandre-Charles, né à Nimes ; 32, rue Nationale, Nimes ; élève de Perrot et Jourdan ; (Méd. br. Exp. Arts décoratifs Nimes 1902).

21. Source de la Fontaine.

BELLAN Henri-Ferdinand, né à Paris ; 32, Avenue de la Grande-Armée, Paris ; élève de Bonnat et Roll ; (M. h. Paris, Bourse de voyage Prix Goyon, méd. 3e cl. E U, diverses).

22. Intérieur hollandais (La Tricoteuse).
23. Bassin de Fécamp (Marine).

BELLEMONT Léon, né à Langres ; rue Emile-Allez, Paris ; élève de Bonnat (H. C. méd. d'or Marseille 1905.)

24. Fillette aux chardons.
25. Godliewe.

BÉNÉDICKTOFF-HIRSCHFELD Emile, né à Odessa (Russie) ; Concarneau (Finistère) ; élève de Bouguereau, Lefebvre et T.-R. Fleury ; (3e méd. Salon, 2e méd. 1900 EU.)

26. Sur la digue.
27. L'Etang.

BENOIT-LEVY Jules, né à Paris ; 11, Cité Trévise ; élève de Boulanger, Doucet, J. Lefebvre ; (M. H. med. d'or Rouen.

28. Intérieur hollandais près Amsterdam.
29. Vieille rue à Quimperlé.

BERNET Théophile, né à Baugy (Cher) ; rue Bonaparte, 24, Paris ; élève de Gustave Moreau et Diogène Maillart ; (ment. hon. Artistes Français).

30. La calomnie.
31. Le buisson ardent.

BERTIER Charles, né à Grenoble ; 9, place de Metz, à Grenoble ; élève de Achard et Guétal ; (médaille d'or (3e médaille), Artistes français, 30 récompenses diverses).

32. Le Givre et la Neige.
33. Sous les chataigniers.

BIENVÈTU Gustave, né à Paris ; 20, rue de la Fraternité à Colomb ; élève de J. Petit et Aumont ; (M. H. au Salon et diverses).

34. Bouquets d'œillets.
35. Pincée d'œillets.

BLANCHETÉE (Mlle de la), née à Montpellier ; 7, rue Biscarra, à Nice ; élève de Chabal, Dussurgay ; (Méd. argent 1900 E. U.).

36. Roses Tremières (Pastel).

BOSSIER Jean-Joseph-Marie-Paul-Maurice, né à Nimes ; 3, rue Jeanne-d'Arc ; (Mention à Nimes).

37. Falaise du Phare à Biarritz.

BOISSON Alfred, né à Nimes; Montpellier, 3, rue Courreau ; élève de Cabanel et G. Moreau ; (3e et 2e Médailles).

38. Dépiquage du blé en Lozère (Salon de 1909).

BONAMY Armand-Joseph, né à Nantes ; 46, boulev. Port-Royal, Paris ; élève de Berteaux.

39. Récolte des goémons (Loire-Inférieure).

BOUAT Louis, né à Remoulins ; 14, rue Bourdaloue, Nimes ; élève de Luc-Olivier Merson et Lahaye ; lauréat des Ecoles des Beaux-Arts de Nimes et Bruxelles.

40. Portrait de Mme F. (crayon).
41. Portrait de Mme B. (crayon).
42. Portrait de M. B. (crayon).

BOUCHÉ Louis-Alexandre, né à Luzancy ; chez M. Allard, 20, rue des Capucins, Paris ; élève de Corot ; (M. h. 1885, 3e cl. 1895, 2e cl. 1898, prix Rosa Bonheur 1901, Légion d'honneur 1905, H. C.

43. Moutons au pâturage.

BOUCHOR Joseph-Félix, né à Paris ; 70, rue d'Assas, Paris ; élève de J. Lefebvre et B. Constant ; (H. C., chevalier de la Légion d'honneur).

44. Un soir au temps des moissons. Freneuse Normande.
45. La mare verte (Environs de Versailles).

BOUDOT Léon, né à Besançon ; 6, rue Granvelle ; élève de L. Français ; H. C.

46. La Loire au matin.
47 Saules en octobre (aquarelle).

BRABO Julien père, né à St-Martin-de-Valgalgues (Gard) ; Alais ; élève de Marguerite.

48. Après l'averse (Printemps).

BRABO Albert-Marius fils, né à Alais ; Square Sauvage, à Alais ; élève de Marguerite et Georges Remon ; (Pupille de la Société d'Encouragement à l'Art, diverses récompenses).

49. Le Gardon à Alais.

BRET-CHARBONNIER Claudia (Mme), né à Lyon ; 65, rue Hôtel-de-Ville, Lyon ; élève de Thurner ; Médaille 1° et 2° cl. en province.

50. Roses thès et rouges.
51. Oseilles sauvages.

BRIDGMAN Frédéric-Arthur, né à New-York ; 146, boul. Malesherbes à Paris ; élève de Jérome ; (Officier de la Légion d'honneur, Membre de l'Académie de New-York).

52. Jeune fille à la Rivière (Biskra).
53. Sur les toits d'Alger.

BRINDEAU Louis-Edouard (de Jarry), né à Paris ; 7, rue Chaptal, Paris ; élève de Humbert, Gervez et Roll ; (Associé Société Nationale).

54. Jeune fille sur la plage.
55. Le bois du lupin.
56. La Route de Louïa du Mornaz, Tunisie (Pastel).

BROUTELLES (de) Théodore, né à Dieppe ; Chalet des Mouettes, à Dieppe (S.-Infér.) ; élève de J. Noël et Cormon.

57. Un coup de vent (Marine).
58. La rentrée du bâteau à vapeur par gros temps.

BRUNEL-NEUVILLE Arthur-Alfred, né à Paris ; 35, rue de Meudon, à Billancourt (Seine) ; élève de Léon Brunel.

59. Jeunes chats.
60. Pêches et Raisins.

BUCHER (Mlle) Hortense, née à Besançon ; 79, rue de Dunkerque, Paris : élève de Henner et Mercié.

61. Etude de femme.

BURTON Vivian, né en Angleterre ; chez Paul Hornet, 21, rue Bréa, Paris.

62. Attaquant à la corde.

CABALLERO Maxime, né à Saragosse ; La Roche Villebon, par Palaiseau ; élève de l'Ecole des Beaux Arts.

63. Intérieur Louis XIII.

CALVÉ Julien, né à Lormont (Gironde) ; Bordeaux, 1, rue d'Avian ; élève d'Amédée Baudit ; 3e méd. 1893, méd. bronze EU. 1900.

64. Le soir. Lande d'Hourtin (Gironde).
65. Au printemps à Cambos (Gironde).

CALVET Henri, à Mèze (Hérault) ; 23, rue Darlan, Paris ; élève de Falguières ; (M. H Salon 1902).

66. Pêcheur de clovisses statuette bronze).
67. Poivrot id.
68. Médaillon plâtre.

CARIOT Gustave-Gaston, né à Paris ; Périgny-sur-Yerres.

69. Vieille rue à Auverre.

CARPENTIER (Mlle) Madeleine, née à Paris, 60, rue de Maubeuge, Paris ; élève de J. Lefebvre ; (M. H. et méd 3ᵉ cl.

70. Enfant au Chat.
71. Coin de village en Alsace.

CARTIER-KARL, né à Paris ; 34, rue Laugier ; élève de Gérôme, Carolus Duran et Barrias ; (H. C., commandeur du Nicham, officier de l'Instruction publique.

72. Le soir à Moret.
73. Le marché aux fleurs et le Palais de justice à Paris.

CASTELUCHO Claudio, né à Barcelone ; rue d'Assas, 84, Paris,

74. Dame riant.
75. Danse.

CHAMBOURDON Isabelle (Mlle), née à Nimes ; Place du Marché, 1 ; élève de La Haye ; (M. H. Nimes).

76. Paysage.

CHANOT Joseph-Albert, né à Paris ; 59, avenue de Saxe, Paris, élève de Pinta ; (M. H. Artistes Français).

77. Marchande de Grenades.
78. Portrait de don Diego Riera.

CHANUT Alfred, né à Bourg (Ain) ; 4o, rue Charles Robin; à Bourg ; élève de Bonnat ; (M. H. Paris).

79. La Mandoliniste.
80. Cour de ferme en Bresse.

CHAPMAN Catherine Mary (Mlle), né à Londres ; 88, boul. du Port-Royal, Paris, élève de Ewin Scott.

81. Des réflexions.

CHARPENTIER Félix, né à Bollène ; Rue Campagne première, 17, Paris.

82. Buste de M. Gaston Boissier, de l'Académie française.

CHASSEVENT Louis, né à Paris ; 56, rue de l'Abbé Groult, Paris ; élève de Chassevent et Bacque ; (M. H. 1908, méd. d'arg. Versailles 1909, Officier d'Instruction publique et du Nicham).

83. A Deauville (Calvados).

CHAUMARTIN François-Régis, né à Montélimar (Drôme) ; rue Quatre Alliances, 5 ; élève de Gleyre, Capellaro, Ecole des Beaux Arts Paris ; (H. C. Lyon, diverses, Officier d'Académie).

84. Un cadre médaillons, plâtre.

CHECA Ulpiano, né à Colmenar de Oreja, Espagne ; 235, faubourg St-Honoré, Paris ; (1° et 2° médaille, Chevalier de la Légion d'honneur).

85. A la Féria.

CHÉRON Olivier, né à Soulangy (Calvados) ; 1 bis, rue Eugène Flachat, Paris ; élève de Guillemet ; (M. H.).

86. Labervrack (Finistère).
87. Ruines de la Cour des Comptes (Fusain).

CISTELLO (Vicomtesse de) (Julie de LABOURDONNAY-ROQUE), née à Rio-de-Janeiro (Brésil) ; 134, rue de Courcelles, Paris ; élève de J.-J. Rousseau ; 3e méd. à Lisbonne.

88. Coucher de soleil (Portugal).
89. Capeline rouge (Pastel).

CLAUDE Eugène, né à Toulouse ; rue de Chateaudun, 90, Asnières ; (H. C. Salon).

90. Plat de prunes.
91. Fleurs de pommier.

CLÉRAMBAULT Charles, né à Paris ; 5, Villa Mozart, Paris, 16e.

92. Effet de lampe. — Intérieur.

COATES Georges, né à Melbourne (Australie) ; 9, Trafalgar studios-Chelsea-Londres ; élève de J.-P. Laurens et B. Constant.

93. Mme la baronne S.
94. Joie de vivre.

COCKCROFT (Mlle) Edythe, née aux Etats-Unis ; Attendale Bergen Co, New-Gersey.

95. Jour de pardon en Bretagne.

COIGNET (Mlle) Marie, née à Honfleur ; Paris, 127 bis, rue du Ranelagh ; élève de Guillaume Fouace ; (diverses en Province, Officier d'Instr. Publique 1909).

96. Lapin de Garenne.

COLIN Paul, né à Nimes ; 16, rue de la Seine, Paris; élève de son père ; (H. C. Paris, Officier de la Légion d'honneur).

97. La mare aux canards.

COLIN André, né à Yport (Seine-Inférieure) ; 51, rue Cler, à Paris, élève de son père et de J.-P. Laurens; (M. H. Salon Paris.

98. Vaches au bord de la rivière.

COLNORT Joseph, né à Amiens ; 36, rue de Chabrol, Paris ; élève de Coninck, de Richemont et Degas ; récompenses diverses.

99. Collines au bord de la mer bretonne.
100. Entrée en grève en Bretagne.

CONDO DE SATRIANO B., né à Marseille ; 17, rue Paradis ; élève de Th. Jourdan.

101. Intérieur de vieux palais au Caire.
102. Marchand de tapis au Caire.
103. Cour et café arabe au Caire.

CONGDON Thomas, né à New-York ; 235, boulev. Raspail, Paris ; élève de Benjamin Constant et de J.-P. Laurens ; (M. H. American Art Association).

104. The Music Master (peinture).
105. En Hollande (peinture).
106. Cadre gravures (a) Palais du Luxembourg. — (b) A Londres. — (c) La Tamise.— (d) Dans la cour. — (e) En Hollande.

CONNELL Edwin D., né aux Etats-Unis ; 53, rue de Sèvres, Clamart ; élève de Bouguereau, Fleury et J. Dupré ; (M. H. Salon 1899, 2e méd. Orléans, 1e méd. Toulouse 1908.

107. Le bas moulin.

COTTENET Jean, né à Paris ; 21, rue Clauzel ; élève de J. Lefebvre.

 108 Le coin préféré.
 109. St-Raphaël.

COUSSENS Jeanne-Marie (Mme), née à Nimes; 4, place Questel, Nimes ; élève de Lahaye et Humbert.

 110. Quai de la Tournelle (Notre-Dame).
 111. Intérieur.

COUSSENS Henri-Armand, né à St-Ambroix ; 4, place Questel, Nimes , élève de Lahaye.

 112. Pont-Neuf.
 113. Le pauvre chevrier.

CROCHEPIERRE André-Antoine, né à Villeneuve-sur-Lot ; Chemin de Galaup ; élève de Bougnereau et T. R. Fleury ; (3e Médaille (Salon A. F).

 114. Tricoteuse.

CUGNET Léon, né à Joinville-le-Pont ; 48, rue Escudier, Boulogne ; élève de Rubé et Chaperon.

 115. Saïx-Place.

DAGNAC-RIVIÈRE Ch. H. G., né à Paris ; Moret-sur-Loing.

 116. Boucherie Saharienne.
 117. Le Chemin de la Mer.

DANNENBERG (Mlle) Alice, née à Riga (Russie) ; 84, rue d'Arras, Paris.

 118. Au bassin du Luxembourg.
 119. Au Soleil.

DANIEL Jean, né à Sorges de la Dordogne ; 8, rue Alfred Musset, Périgueux ; élève de L. Augnin ; (Officier d'Académie).

120. Pinède en Ariège (Soir).
121. Printemps (étude).

DARDY Albert, né à New-Yoek, de parents français ; 31, rue St-Agnan, Cosne (Nièvre) ; élève de Ch.Bousquet.

122. Plage de Kéreron, environs du Pouldu.
123. Ile de Grois vue du Pouldu (Bretagne).

DAVID Ferdinand, né à Agen ; rue du Manège, ε.
124. Le Matin (Salon A. F. 1909).

DEFIZE Alfred, né à Liège ; place Saint-Jean, 6.
125. Rieur.
126. Japonisme.

DELAHOGUE Eugène, né à Soissons (Aisne) ; 15, rue Grange-Batelière, Paris ; (offic. d'Académie et du Nicham.

127. El Kantara (sud Algérien).
128. Paysage tunisien.

DELAHOGUE Alexis, né à Soissons (Aisne) ; r5, rue Grange-Batelière (Paris) ; (offic. d'académie et chev. du Nicham Iftikar.

129. Intérieur arabe El'Kantara.
130. Caravane El'Kantara (Algérie).

DELASSUS-MERCIER (Mme) Andrée, née à Amiens ; 81, Boulev. Alsace-Lorraine ; élève d'Albert Roze, Gustave Riquet et Schevenart ; médailles br. et arg. en province.

131. Pivoines.

DELORME-CORNET (Mme) Louise, née à Lyon ; 163, Avenue Victor-Hugo ; élève de Benj. Constant, J. Lefebvre et T.-R. Fleury ; (grand prix d'honneur, méd. or et argent en province).

132. Après l'école, petit Savoyard (Salon A. F. 1909).

DELORME Marguerite, né à Lunéville ; 22, rue Denfert Rochereau, Paris ; élève de Luc-Olivier Merson, Raphaël Collin ; (M. H., 3ᵉ Méd., Lauréate de l'Institut, Bourse de voyage de l'Etat).

133. La Vestale (dessin).
134. Rieuse (dessin).

DESCUDÉ Cyprien, né à Bordeaux ; 90, Boul. Garibaldi, Paris ; élève de G. Ferrier.

135. Le parc de St-Cloud.
136. Bords de la Gironde après la pluie.

DIAS Nelson, né à Bordeaux ; 158, rue St-Jacques Paris ; élève de G. Moreau et Henry Lévy.

137. Le soir (Salon des Artistes Français 1909).

DIFFRE Jean, né à Toulouse ; 39, rue de Fleurance ; élève de Raphaël Collin.

138. Guittariste espagnol.

DOILLON Magdeleine (Mlle), né à Vesoul ; 22, rue des Allées ; élève de Muenier et L. Bail.

139. Paysage d'été (Salon de 1909).
140. Etude de bruyères.

DOLLET Auguste, né à Nimes ; rue de la Trésorerie; élève de Louis de Bérard ; (Méd. et Mention honorable).

141. Au bord de la mer (Côte Rocheuse).
142. Raisins et grenades.

DUBAUT (Mlle) Jane, née à Paris ; 35, rue Laffite, à Paris ; élève de Louise Abbema, M^{me} Duffaud et J. Adler.

143. Un capucin.
144. Nature morte.

DUCHEMIN Daniel, né à Segié (Maine-et-Loire) ; 57, rue de Bourgogne, Paris ; élève de Francais, Busson, Beauvais ; (M. H.).

145. Une rue à Meuthon St-Bernard (Hte-Savoie).

DUPERELLE François, né à Cournon ; Savigny-sur-Orge (Seine-et-Oise) ; élève de Boggs.

146. Bords de l'Orge à Savigny.
147. Martigues.

DUSSART Gustave, né à Lille ; 61, boulev. Pasteur, Paris.

148. Six statuettes : (a) La Reconnaissance.
149. (b) La danseuse.
150. (c) Le Réveil.
151. (d) La résignation.
152. (e) L'Artisan.
153. (f) Le penseur.

DUVAL Constant-Léon, né à Longueron (Yonne) ; 4, rue Carnot, Levallois-Perret (Seine) ; élève de Guillemet et P.-M. Dupuy ; (M. H. Salon de 1905, Encouragement de l'Etat.

154. La vieille maison et l'arbre rouge.
155. Les péniches.

EADIE-ROBERT, né à Glascow-Scottanel ; 101, S. Vincent.

156. Raccomodeurs de filets. Cornouailles.
157. Vieille rue à Bruges.

ELIAS Alfred, né en Angleterre ; (Chorleywood-Hertfondshire).

158. Le troupeau.
159. A la charrue (pastel).

ENGEL-JOSÉ, né à Joinville-le-Pont ; 9 bis, rue Coysevox, Paris ; (associé Société Nationale).

160. La côte de Vestrival (Normandie).
161. Matin dans la vallée »

ENGELBACH (Mme) Florence-Ada, née en Espagne ; Old Benwell, Newcastle upon tyne Londres Angleterre ; (médaillée Earls Court Londres.

162. Grand'mère.
163. Aurélie.

EULER Pierre, né à Lyon ; 24, rue Confort ; élève de l'Ecole des Beaux-Arts ; (offic. d'Instruction publique).

164. Fleurs d'aubépines.
165. Fruits.

FERRAND Marcial (Plaza y Ferrand), né à Santiago de Chili ; 135, faub. St-Honoré, Paris ; élève de J. P. Laurens.

166. Femme au Chapeau.

FERRIER Gabriel, membre de l'Institut, né à Nimes ; élève de Pils et de Hébert ; rue du Général-Apert, 18, Paris. H. C.

167. Portrait de M. S.

FERRIÉRES Ernest, né à Aumessas (Gard) ; 28 bis, rue Caraussane, à Cette.

168. L'Etoile (dessin à la plume).

FIDRIT Charles André, né à Paris ; 1, rue Paul-Féval; élève de Bonnat ; (M. H. art. Français).

169. Bretonne.
170. Fleurs.

FIDRIT Louis, né à Paris ; 6, Cité du Waux-Hall, à Paris ; élève de Bonnat ; (M. H. Second grand Prix de Rome).

171. Pays basque (St-Jean-de-Luz).
172. Le Port de pêche de San-Juan à Pasajes (Espagne).

FINKELSTEIN Alexandre, né à Odessa ; Marlotte (Seine-et-Marne).

173. Nature morte (pastel).

FLACHAT Aimée (Mme), née à Nimes ; rue Ménard, 16, Nimes.

174. Aquarelle.

FLACHAT Mathieu, né à St-Etienne (Loire) ; 16, rue Ménard.

175. Portrait.
176. Buste plâtre.
177. Buste plâtre.
178. Effet de crépuscule (Etude).

FLASSCHOEN Gustave, né à Bruxelles ; 11, rue de la Reinette, Bruxelles.

179. Fabrique de tabacs à Séville.
180. Sévillannes.

FONTAINES (des) André, né à la Martinique ; 25, rue du Quatre Avril, Niort ; élève de J. Lefebvre et T. R. Fleury ; (M. H. Salon de Paris).

181. La Meule (pastel).
182. La Plaine (pastel).

FOREL Eugène François, né à Talence (Gironde) ; rue Eglise St-Seurin, 155, Bordeaux ; (diverses en province, Off. d'Académie).

183. L'étable.
184. Bruine aux Pyrénées (aquarelle).

FURCY de LAVAULT Albert Tibulle, né à St-Genin de Saintonge ; Musée de La Rochelle ; élève de Corot ; (M. H Salon de 1888).

185. Moulins près de Barbézieux.
186. Roses.

GAIDAN Louis, né à Nimes ; Villa des Agaves, à Carqueiranne (Var). (H. C. Nimes).

187. Environs de San Salvadour, près Carqueiranne.
188 » » » »

GALERNE Prosper, né à Patay (Loiret) ; La Ferté-Alais (Seine-et-Oise) ; élève de Durand Brager et Rapin ; (3⁰ Méd. Salon de Paris).

189. Le soir à Chateaudun.

GALLAUD Marie (Mlle), né à Paris ; 136 bis, Avenue de Neuilly,

190. Vieil Andalou (plâtre durci).
191. A bout de forces (plâtre durci)

GALTIER-BOISSIÈRE (Mme) Louise, née à Paris ; 9, rue Vanneau ; (associée à la Société nationale, sociétaire Salon d'automne).

192 Intérieur.
193. Nature morte.

GAY Frédéric-Alexandre, né à Nimes ; 11, rue Rivarol, Nimes.

194. Les bords du Vidourle le soir.
195. Chrysanthèmes (plein air).

GEORGET Henri, né à Epernay ; 2, rue Brown-Séquard, Paris ; (acquis par l'Etat).

196. Les Rochers. — Le Trayas.

GIRALDON Adolphe, né à Marseille ; 69, boulevard Saint-Jacques, Paris.

197. Coucher de soleil à Trôo (Loir-et-Cher).
198. Le jardin.

GIRON Charles, né à Genève ; (La Terrasse à Morges Lac Léman (Suisse) ; élève de l'Ecole des Beaux-Arts de Paris ; (méd. de 1ᵉ classe, Paris, Allemagne, Belgique, Ch. de la Légion d'honneur, Ordre de Léopold, Membre de la Société nationale Paris et de la Commission fédérale des Beaux-Arts, membre du Jury international, Paris 1900, Venise 1907.

199. Portrait du père Hyacinthe.

GRANCHI-TAYLOR A., né à Lyon ; Concarneau (Finistère) ; élève de Cormon ; (2ᵉ Méd. H. C. Salon Art. Prançais, Prix Rosa Bonheur.

200. Sur les rochers (Le soir).

GRANDGERARD Lucien, né à Nancy ; 39, boul St-Jacques, Paris ; élève de Bonnat et J. Lefebvre ; (M. H. Encouragement de l'Etat.

201. Dans les Hautes Vosges.
202. Mère et enfant (Sanguine)

GRUM Maurice, né à Revel (Russie) ; 4, rue faub. du Temple, Paris ; élève de Lefebvre et T.-R. Fleury ; Médaille.

203. Marine.
204. La place d'armes à Concarneau.

GUELDRY Ferdinand, né à Paris ; 53, Rue St-Didier, XVIᵉ ; élève de Gérome ; H. C. Chev. de la Légion d'Honneur.

205. Pêcheurs Ploumanakais (dans la Chapelle de la Clarté) Côtes du Nord.
206. Autriggers à 4.

GUGLIELMI-RUYER Victor, né à Toulon ; rue Victor-Clappier 46 ; élève de l'Ecole Beaux-Arts, Paris ; 1er Prix Concours félibres, Paris, Mention Honorable E. U. Paris,

 207. Etudes : Vues de Provence et de Savoie (aquarelle).
 208 Marine : Avant la Pluie (aquarelle)
 209. La voix du silence, (Buste symbolique, plâtre teinté, Salon A. F. 1909.

GUIEU Marius-Alexandre, né à Marseille ; place des Hommes, 8 ; élève de François Simon ; (diverses récompenses en Province).

 210. Martigues (Etude).

HAMEL Guillaume, né à Rotterdam ; Bet-Loo près Apeldoom ; élève de Robert Van Eysden ; (Médailles br. arg. or Paris E.U., Londres et Barcelone).

 211. Nocturne.

HIS René-Charles-Edmond, né à Colombes (Seine) ; villa Collet, 6, Paris ; élève de Lefebvre, T. R. Fleury, L. Tanzy ; (M.H. 1908, 3e méd. E. U. 1900).

 212. La passerelle (château de Maintenon).
 213. Les Orangers le soir (Vallée du Zéramne).

HOPE E.A , né en Australie ; 14, Kensnigton Studio Keldo Place, Londres ; élève de Braugwyn.

 214. A Venise.
 215. A Venise.

HOW (Mlle) Béatrice, née en Angleterre ; 79, rue Notre-Dame des Champs, Paris.

 216. Un vieux à Volendam.

HUMBERT-VIGNOT (Mlle) Léonie. née à Lyon ; 30, Cours Witton, à Lyon ; élève de Toudouze, M. Bachet et H. Roger ; (H. C. Lyon, M. H. Salon des A. F.

217. La convalescente (Salon des Artistes français).
218. Eglise de Saint-Sévérin (étude).

IMBERT Jules, né à Nimes ; rue Vaissette, 11 ; élève de Lahaye.

219. Environs de l'Estréchure.
220. Le Gardon à la Beaume.

ISENBART Emile, né à Besançon ; villa Beauregard à Besançon ; (H. C. Salon Art. français, chevalier de la Légion d'honneur).

221. Bords de l'Oder (Finistère).
222. Printemps (environs de Nice).

JANIN Fernand, né à Nimes ; 11, rue Bagneux, Paris; élève de Lahaye, Raphel, Laloux et Raphael Collin ; (1er second grand prix de Rome, Bourse de voyage, 2° médaile, H. C. Salon de 1908).

223. En Sicile. Route de Taormina. Vue sur l'Etna.
224. En Sicile. Segeste.

JEANNIN Georges. né à Paris ; (4, avenue Daubigny, Paris (méd. 3e cl 1878, 2e cl. 1898, chevalier de la Légion d'honneur 1903).

225. Roses.
226. Pêches.

JEFFERYS Marcel, né à Bruxelles ; 69, rue Paul Lanters ; (associé à la Société nationale des B. A.).

227. Cours ensoleillées.
228. Jour d'Eté.

JONCKERRE Robert (de), né à Ypres (Belgique) ; 70, route de Béthune, Loos (Nord) ; élève de P. de Winther.

229. Eglise de Siguedin (Nord).

JOYBERT (de) Antoine, né à Ypres ; L Calmette, par St-Geniès-de-Malgoirès; élève de Delorme d'Uzès.

230. Chaise de bureau d'après une plante originale (phénomène tératologique dénommé « fasciation »).
231. Porte-fusils, chouette sculptée.
232. Sellette, marquetterie et sculpture (*Marquetterie de M. Gaston de Joybert*).

KALINOWSKI (de) Ludovic, né au Callao (Pérou) ; 9, rue Esther-Lacroix, à Chatou (S.-O.) ; élève de J. Lefebvre et T. R. Fleury.

233. Nocturne à Quimperlé.
234. La Neige.

KAY James, né à Scotland ; Ceann à Chnuie, Whistlefield, Dumbartonshire ; (méd. or Salon de 1903, méd. or Rouen 1906).

235. Bassin de Radoub, La Clyde.
236. Hiver précoce en Ecosse (Salon des Artistes Français 1909).

KŒLLIKER Oscar, né à Menchatel ; 57, rue J.-J. Rousseau, Asnières ; élève de J. Enders.

237. Mer basse.
238. Matin à Lannion.

KOROCHANSKY Michel, né à Odessa (Russie) ; Montigny-sur-Loing (Seine-et-Marne) ; élève de T. R. Fleury.

239. Un coin de Sorgues.
240. **La Chevrière.**

LAHAYE Alexis, né à Paris ; 13, boul. Amiral-Courbet, Nimes ; élève de Carolus Duran ; (Hors Concours aux Salons de Paris).

241. Une séance d'escrime.
242. Portrait de M. M. R.
243. Portrait de Mlle O. de S.
244. L'air du matin.
245. Le hameau.
246. Les prairies de Barres.
247. Vue de Nimes au printemps.

LANQUETIN Gilbert, né à Paris ; 35, rue Capron.

248. Paysage,
249. Paysage.

LAPARRA William ; 65, boul. de Clichy, Paris ; élève de J. Lefebvre, Bouguereau et T. R. Fleury ; (Prix de Rome 1898 H C 1903.

250. Conte de Fées.
251. Petite chapelle de Plestin les Grèves (C. du N.)

LAPEYRE Philippe-Jean-Albert, né à Nimes ; 2, rue Pavée, Nimes.

252. Portrait de M. Marcel Bessière.

LA VILLETTE (Mme) Elodie, née à Strasbourg (Française), Renaron-Saint-Pierre-Quiberon (Morbihan) ; élève de Corollet ; (H. C. Salon Art. français, offic. de l'Instruction publique).

253. Coucher de soleil au roc Vidy (Quiberon).
254. Effet de nuit sans lune (Port de Port-Ivry).

LECLERCQ Louis-Antoine, né à Grümes (Pas-de-Calais); (Equihon par Dutreau (Pas-de-Calais) ; élève de Cabanel et Guillemet ; (3ᵉ méd. Salon A. F., 3ᵉ méd. E. U. 1900).

 255. Liseuse (pastel).
 256. Toilette de l'enfant (pastel).
 257. Jardin de Falaise »

LE BIENVENU DUTOURP (Mlle) Valentine, née à Caen ; élève de G. Ferrier et M. de la Riva-Manez.

 258. Nature morte.
 259. Groseilles.

LEENHARDT Max, né à Montpellier, 5 bis, place de l'Observatoire ; élève de E. Michel et Cabanel ; (H. C., Paris).

 260. Le grapillage.
 261. La garrigue en mai.

LE GOUT-GÉRARD Fernand ; né à Saint-Lô, (Manche); 93, rue Ampère, Paris ; (Sociétaire, Société-Nationale des Beaux-Arts.

 262. Lever de lune, Bretagne (Pastel).
 263. Tricoteuses bretonnes le soir (Pastel).

LEIGH Rose J. (Mlle), née en Irlande; 31, rue du Champ Bercham, Anvers (Belgique) ; élève de Th. Vestraete d'Anvers.

 264. Sous bois (hiver).
 265. Près d'Avranches (soirée de septembre).

LEMATTE Fernand, né à St-Quentin (Aisne) ; à Toislan, par St-Remy-sur-Avre (Eure-et-Loire); élève de Cabanel ; (Grand-Prix de Rome H C.),

 266. La Jeunesse.

LÉONARDI Pierre (de), né à Paris ; 65, rue St-Jacques ; élève de Paul Baudry.

 267. Danse grecque.
 268. Danse interrompue par l'Amour.

LÉOTARD Alice (Mlle), née à Bruxelles; rue des deux Eglises, 33, Bruxelles ; élève de Vandamme Sylva ; (M. H. Artistes Français 1901.

 269. Chacun pour soi.
 270. Attendant le départ.

LE PETIT (A.-N. , né à Fallencourt ; Paris, rue Lamarck, 37 ; élève de Gérome, Humbert, Lebourg ; (associé Société Nationale, Encouragement spécial de l'Etat, Salon 1908).

 271. Vieille rue Ariégeoise, peinture.
 272. La Meuse à Dinant. »
 273. Le Permissionnaire, aquarelle.
 274. Le gros éleveur, »

LE ROYER Léon, né à Mancy ; Meaux, 14 bis, rue Grand'Laron ; élève de E. Dardoise ; (mention et méd. Versailles, Paris, etc).

 275. Sous les Oliviers au Cannet (Alpes-Marit.)

LOUBAT Henry-Jean-Pierre, né à Gaillac (Tarn) ; 34. rue des Paradoux, Toulouse ; élève de Cabanel ; (M.H. Salon de 1896).

 276. Heure d'enchantement.
 277. La duchesse d'Etampes.

LOUBIÈRES Antoine ; rue St-Marc, Nimes.

 278. Marine (aquarelle).

LOUIS-GAUTIER François-Léon, né à Aix-en-Provence ; villa Acantha ; élève de Alex. Cabanel ; (méd. d'honneur et diverses en province).

279. Vallée aval d'Entrevaux.
280. Ste-Victoire vue des plateaux de la Mulle près Aix.

LYBAERT, né à Gand ; 8, place St-Michel, Gand ; élève de l'Académie de Gand ; (Officier de l'ordre de Léopold, Com. de St-Grégoire le Grand, Officier de l'ordre du Libérateur, professeur à l'Institut supérieur des Beaux Arts de Belgique).

281. En visite (chaise à porteur Louis XV).

MAGNE Alfred, née à Lusignan (Vienne) ; 162, boulevard du Montparnasse, Paris, élève de Monginot et J. Lefebvre ; (H. C.)

282. Pêches et Raisins.
283. A l'automne.

MALOISEL François-Emile, né à Paris ; 42, Avenue des Gobelins (Manufacture nationale) ; élève de Daubigny, Lucas Abel et Galland ; (décoré en 1885).

284. Boule de neige et Tourneforts.
285. Pivoines et Iris.

MANNING W. Wesley, né à Londres ; 12, Edith-Villas-West Kensington Londres W., élève de Bouguereau et G. Ferrier.

286 Ecuires, Montreuil (Picardie).
287. L'automne dorée (Angleterre).

MARAIS-MILTON Victor, né à Puteau (Seine) ; chez M. Allard, 20, rue des Capucins, Paris ; élève de Jonchère.

288. Les journaux amusants.

MARANDAT Henry, né à Riom ; 3, quai Saint-Michel, Paris

289. Pays de montagne (aquarelle).
290. Autour d'une partie de cartes (aquarelle), Salon de 1909 S. N.

MARONIEZ Georges, né à Douai ; 36, boul. Faidherbe Cambrai ; élève de M. et Mme Demons-Breton.

291. Les filets.
292. Nuit sur la plage.

MARTY Louis Edouard, né à Paris ; 30, rue Pasteur, à Nimes ; élève de Léon Bonnat ; (Officier d'Inst. Publ. et du Nicham Iftikard).

293. Jeune fille à la veillée.
294. Portrait de genre.
295. Portrait de Mlle N.

MAYAN-THEO Henri, né à Marseille ; Villa Marcel, route du Pontet à Avignon ; élève de Saintpierre, Vollon, D. Laugié et Hébert ; (3e Méd. Salon des Artistes Fr.).

296. Renouveau (Salon de 1908).
297. Dans la prairie au printemps (Pastel).

MAYET Léon, né à Paris ; Chatillon Coligny (Loiret), Rép^t Galés, 108, boul. de Courcelles, Paris ; élève de Bonnal et Cormon ; (M. H. Société des Artistes Fran.).

298. La Course de Tortues.
299. La toilette.

MAZAS Etienne, né à Lavaur ; Château de Pibres par Lavaur (Tarn). (Chev. de St-Grégoire-le-Grand, membre de la Société des Architectes Français.

300. L'entrée du grand Canal à Venise,

MENNERET Charles, né à Paris, 3 bis, rue Bleue, Paris, élève de Guillemet.

301. Calme du soir.
302. Maison du Garde à Sèvres.

MÉRIGNARGUES Léopold, né à Nimes ; rue de la Lampèze, 10 ; élève de Colin.

303. Un portrait femme.

MÉRIGNARGUES Marcel, né à Nimes ; rue de la Lampèze, 10, Nimes ; élève de Lahaye, Mérignargues et Mercié.

304. Figure ronde bosse (étude plâtre).
305. Statuette (plâtre patiné).
306. id. id.
307. Petit torse femme (plâtre patiné).

MESENS (Mlle) Jeanne, née à Bruxelles ; rue des Rentiers, 79 ; (diplôme d'honneur, méd. 2e cl. Milan 1909, membre de l'Académie de Madrid et de Newcastle).

308. Ombellifères (aquarelle).
309. Tournesols (pastel).

MESSAGER Adolphe, né à Laval (Mayenne) ; 8, rue de Nantes, à Laval ; élève de son père et M. Vignal.

310. En Bretagne. — Croquis de voyage. — Aquarelles.

MEUNIÉ Paul-Henri, né à Paris ; 4, rue Picot, Paris, élève de Roll (médaille d'or (Province), officier d'académie).

311. Bois de Lupin. Coucher de soleil (Bretagne).

MEUNIER Guillaume, né à Pepinster (Belgique), 16, rue des Marchands, Nimes ; élève de Rémy Cogghe et Mérignargues.

312. Buste de M. le docteur Suquet (plâtre).
313. Buste de Mme A. (plâtre).

MIAULET William, né à Nimes ; 6, place d'Assas, Nimes ; élève de Doze, Lahaye, Bonnat.

314. Une brodeuse.

MONTCHENU (Mlle de) J. LA VIROTTE, née à Paris; 3, Square Rapp ; élève de O. Merson, Collin et Baschet ; (M. H. Artistes français, offi. de l'Instruction publique).

315. Faiblesses (la Vieillesse et l'Enfance).

MONNICHENDAM Martin, né à Amsterdam ; do Rnyteretraat, 7, Amsterdam ; (Médaille d'or (Hollande).

316. Combat de cavaliers.

MONNOT Maurice, né à Paris ; 10, avenue Rabuteau, à Gournay-sur-Marne.

317. Après le récurage.
318. Cuivres et fromage.

MORIN Vital, né à Cholet ; 95, rue de Vaugirard, Paris ; élève de A. Constantin et Danbem.

319. Avant l'orage.
320. Paris sous la neige (Vue de la cité).

MOTELEY Georges, né à Caen ; 22, rue Tourlaque, Paris ; élève de J. Lefebvre, Guillemet et Guay ; (H.C. Salon de 1902).

321. La mer au village.

MOUJON-GAUVIN Eugénie, née à Pontoise ; 4, faubourg du Temple ; (diverses récompenses en Province et à Paris).

322. Hôpital St-Louis (Salon de 1908).
323. Rue Mouffetard Paris (Salon d'automne 1906).

MOUREN Henry, né à Marseille ; 31, rue de Sèvres, Paris ; élève de Harpignies ; (3º médaille Salon de 1899, méd. br. Nimes 1891).

324. La Mare sur les hauteurs (Morvan).
325. Après-midi d'automne.

MURRAY-MACKAY, né en Amérique, 14 rue Boissonade, Paris.

326. Dame en bleu.

MUSIN Auguste, né à Ostende ; Bruxelles, 118, rue de la Limite ; élève de François Musin, son père ; (méd. or Nimes 1881, M. H. Paris 1889.

327. L'adieu du soleil. Calme à l'approche du soir.
328. Premières neiges en Flandre.

NARDI François, né à Nice ; Quai du parti, 1 bis, à Toulon : élève de Robert Fleury ; (3º médaille Salon 1890).

329. Escadre en rade de Toulon (temps gris).
330. Tartane sortant de la Joliette (Marseille).

NEL-DUMOUCHEL Jules, né à Sainte-Adresse, Hâvre ; 67. rue de l'Assomption, Paris ; élève de Gérôme et Baudry.

331. La Creuse au pont du diable.
332. Un arbre centenaire à Garches.

NÉRÉE-GAUTIER Jane, née à Bordeaux, 163, avenue Victor-Hugo. Paris ; élève de G. Weiss et Duffaud.

333. Songerie.
334. Matinée Saint-Pierre du Vauvray,

NIER Thérèse (Mme), née à Nimes, 13, rue Turgot ; élève de Lahaye ; (Méd. d'argent).

335. Chataigniers à Roquedur (automne).
336. Carrières près la Route d'Alais, Nimes.
337. Matinée d'hiver (Environs de Sauve) aquarelle.

NIVARD André, né à Paris ; 14, rue Choron ; élève de Guillonnet.

338. Chapelle absidiale (N-D. de Paris).

NIVOULIÈS Marie (Mlle), née à Toulon ; 11, rue de Sèvres, Paris.

339. Les Martigues.

NOLHAC Georges, né à Nimes ; 22, rue Isabelle ; élève de Lahaye, Bonnat et L· O. Merson.

340 Portrait d'homme.
341. L'automne
342. Mes parents (dessin).
343. St-Paul heimite (Gravure d'après Ribéra).

O'LÉARY S. F., né à Pittsburgh ; 8 bis, rue Campagne première, Paris.

344. Roses.
345. Moulin.

OLLIER Louis, né à Embrun ; 9, rue du Refuge, Valence.

346. Jardin d'autrefois
347. Chapelle des rois à Saint-Trophime.

OSBERT Alphonse, né à Paris ; 7, rue Alain-Chartier, Paris ; élève de H. Lehmann ; (méd. 1900 E. U., associé Société Nationale.

348. Mélancolie du lac.
339. Le soir sur l'étang.

PAIL Edouard, né à Corbigny (Nièvre) ; Galerie Renard, 4, rue Papillon. Paris ; (médaillé au Salon).

350. Moutons à Corbigny.
351. Matinée sur la Nièvre.

PATISSON Jacques, né à Nantes, 11, rue Saint-Simon ; élève de Cormon ; (3e méd. Prix Maguelonne-Lefebvre-Glaize.

352. Lilas.
353. Roses et Narcisses.

PAULUS (Français-Petrus), né à Détroit Michigan (Etats-Unis) ; 17, Marché aux Herbes, Bruges (Belgique); élève de L. Bonnat.

354. Le vieux marché aux cuivres. Bruges.
355. Dans un vieil hospice. Bruges.

PAUPION Edouard, né à Dijon ; 80, rue Devosges, Dijon ; (3ᵉ méd. Salon Champs Elysées, diverses autres).

356. La Procession qui passe.
357. La page d'écriture.

PAVIOT Louis, né à Lyon ; 63, rue Caulincourt, Paris.

358. Jardin et vue sur Lyon.

PHILIPPE-BONNAUD (Mme) Marie, née à Toulon; 5 bis rue Jeu du Mail, Nimes ; élève de J.P. Laurent, F. Marquis, V. Guglielmi, Ecole B.A. de Lyon ; (mentions à Avignon, St-Etienne, Lyon).

359. Le marquis de Montcalm et Mme du Noyer (tenture).
360. Portrait : deux fillettes (pastel).
361. Nature morte (peinture).
362. Coin de jardin.

PHILIPPAR-QUINET (Mmo) Jeanne, née à Paris ; 15, rue Hégésippe Moreau, villa des Arts ; élève de Jules Lefebvre et Tony Robert Fleury ; (M.H. 1898, méd. 3ᵉ cl. Salon de 1905).

363. La coiffure.
364. Le petit déjeuner.

PRELL Walter, né à Leipsick ; 2, rue Crétel, Paris ; élève de J. P. Laurens, Benj. Constant et Rigolot ; (diverses récompenses en province, Méd. d'Argent Londres 1898).

365. Le Temple de Der-el-Bahri (Thèbes).
366. Le vieux figuier (Golfe de la Spezzia).

PYNENBURG Reinier, né à Vucht (Hollande) ; 23, rue Oudinot, Paris ; élève de F. Sabatté.

367. Intérieur Hollandais.

RAPHEL Max, né à Nimes ; 36, rue Clérisseau ; élève de Vaudremer et Raulin ; (diverses médailles).

368. Le Cap Roux (aquarelle).
369. L'île heureuse »
370. Reflets dans l'eau »
371. Brescon »

RASTOUX Jules-Gaspard, né à Nimes; rue de l'Écluse, 12 ; élève de Doze ; (M. H., Paris 1900 E. U., diverses méd. or et argent en province).

372. Le Jardin de la Fontaine à Nimes.
373. La Route d'Uzès, près Nimes.
374. Un mazet sur une Carrière, aquarelle (Salon de 1909.)
375. Le Chemin du Moulinet, St-Jean-du-Gard, (aquarelle).
376. Rochers de la route d'Alais, aquarelle.
377. » » » »

RASTOUX Auguste fils, né à Nimes ; 12, rue de l'Écluse ; élève de Lahaye et de son père.

378. Les bords du Gardon près St-Nicolas (aquarelle).

RASTOUX (Mlle) Louise, née à Nimes ; rue de l'Ecluse, 12, élève de son père ; (m. br. Orange. M.H. Aix).

379. Etude de Chrysanthèmes.

RENAUDOT Henry. né à Clermont-Ferrand ; 85, avenue de Wagram, Paris ; élève de Baschet, Schommer et Bellemont.

380. La Jardinière.

RENAUDOT Paul, né à Rome (de parents français) ; 1, rue Cassini, Paris ; élève de Gustave Moreau ; (médailles Exposition Tunis, Toulouse).

381. Fillette en rouge.

RIPA DE ROVEREDO (Mlle) Yvonne, née à Marseille; 235, rue du Faubourg Saint-Honoré, Paris ; élève de F.-A. Lottin.

382. Un penseur ailé (peinture).

RIVIÈRE Charles, né à Orleans ; 24, boulev. Richard Lenoir, Paris ; élève de Bergeret ; (3e méd. Salon des A. F., M. B. 1900 E. U.).

383. Œufs sur le plat et pommes cuites.

ROBERTY André-Félix, né à Paris ; 59, rue Caulincourt, Paris ; élève de Cormon et Humbert ; (3e méd. Salon A.F.)

384. Le Brescon à Martigues.
385. La Puntche (St-Tropez).

ROLL Marcel-Philippe, né à Paris ; 15 bis, rue Chaptal Levallois (Seine) ; (associé de la Société nationale des Beaux Arts).

386. La chaumière fleurie.
387. La Roseraie.

ROMMELAERE Emile Paris, né à Bruges ; rue des Bouchers, 91, à Bruges (Belgique).

388. Pont des Augustins à Bruges.
389. Coin du Marché aux herbes à Bruges.
390. Quai Vert à Bruges (aquarelle.
391. Petit Canal à Bruges id.

ROSIER (Mlle) Amédée, née à Meaux ; Galerie Renard, 4, rue Papillon, Paris ; élève de Léon Cogniet ; (H.C. au Salon).

392. Le grand canal à Venise.
393. Bâteaux de pêche à Venise.

ROUSSELLE (Mlle) Fernande, née à Jeumont (Nord); rue de Maubeuge, Jeumont ; élève de F. Lematte.

394. Nature morte.

ROUX Paul, né à Paris ; 23, rue Clauzel, Paris ; élève de L. Roux et Cabanel ; (M.H.et 3° méd. Salon de Paris).

395. Environs de Camaret (Finistère), aquarelle.

SALA Jean, né à Barcelone ; 23, rue des Martyrs, Paris ; élève de Courtois et Dagnan-Bouveret ; (associé de la Société nationale des Beaux Arts, méd. 1900 E. U.

396. Frissons.
397. La Danse Gitane.

SALANSON (Mlle) ; rue d'Artois, 23, Paris.

398. Femme nue.
399. Liseuse.

SALKIN Fernand, né à Montélimar ; 33, rue des Bons-Enfants ; Chevalier de la Légion d'honneur, diverses médailles en province et Exposition Turin 1903.

400. Baie de Beaucourt (Var).
401. Petit port de Sanary (Var).
402. Vieille ferme en Provence.

SARRUT Paul, né à Grenoble ; 33, rue du Ranelagh, Paris ; élève de Bonnat et L. O. Merson ; (M. H. Salon 1909).

403. Portrait étude (aquarelle).
404. Portrait de M. A. S.
405. Etude.
406. Buveur.

SAVINE Léopold, né à Paris ; 7, avenue du Sycomore, Auteuil ; (méd. E. U. Paris, officier de l'Instruction publique et du Nicham-Iftikar).

407. Buste d'Ouled Naïl.
408. Fille de Bou-Saada (socle marbre du Brésil), biscuit émail.
409. Femme Kabyle à la cruche (biscuit émail).
410. Fille de Bou-Saada (buste) »
411. Petit arabe (grès).
412. Petit arabe (Yaouled) (biscuit).
413. Femme du désert (biscuit).

SCHERRER Jacques, né à Lutterbach Alsace (Français); 10, rue Clauzel ; élève de Cabanel, Cavalier et Barrias ; (H. C. Salon Artistes français, chevalier de la Légion d'honneur).

414. Mozart enfant jouant une symphonie accompagné par son père et sa sœur.

415. Retour du marché (Alsace-Lorraine).

416. Le flûtiste (pastel).

SCHIAFFINO Eduardo, né à Buenos-Aires (Républ. Argentine) ; 50, rue de l'Arbre-Sec, Paris; chez M. L. Accoyer ; élève de P. de Chavannes et R. Collin ; méd. bronze Paris 1889.

417. Pensive.

SCHMITH Alfred, né à Bordeaux ; 27, rue Jasmin, Paris ; élève de Pradelles et Roll ; (H. C. Société nationale, chev. de la Légion d'honneur, officier Couronne d'Italie).

418. Venise. Le soir dans la lagune.

419. La baie de Saint-Jean-sur-mer (le soir).

SCHMITT Lucie (Mme), née à Paris ; 11, rue Boissonade ; élève de Paul Schmitt et Guillemet.

420. Nature morte (Cuivre jaune et étoffe).

421. » (Cuivre rouge et grès vert).

SCHNEIDER Emile, né à Grafenstadon (Alsace); Strasbourg (rue de l'Académie).

422. Le vieux tambour.

423. Le rire.

SCHUTZ-ROBERT, né à Kronstadt (nationalité française) ; 119 bis, rue Notre-Dame des Champs, Paris ; élève de Bonnat et Cormon.

424. Vue du jardin du Luxembourg, Paris.

SCHWARTZ Charles, né à Strasbourg ; 138, rue du Faubourg St-Honoré ; élève de Bergeret et Raffaelli.

425. Intérieur.
426. Intérieur.

SERRIER Georges P. L., né à Thionville (Lorraine) ; 65, rue de Douai, Paris ; élève de Gagliardini ; (3e méd, (Gravure) 1899, 3e méd., Peinture 1908.

427. Village dans la Brie.

SEVAISTRE Pierre, né à Paris ; 9, rue Falguière, Paris ; élève de Luc-Olivier Merson.

428. Nuages passant sur la lande.
429. Scène champêtre.

SICARD Nicolas, né à Lyon ; rue Duquesne, 54 ; élève de Vibert ; (M. H. et Méd. Paris, Prix du Salon Lyon, Méd. or, Montpellier).

430. Spahi (aquarelle).
431. L'auto du Miséreux, (pastel).

SMITH Gabell (Mlle), née en Angleterre ; 29, Westbourne Park à Londres W., élève de B. Priestrman.

432. L'hiver dans la Vallée de la Tamise.

SON Johannès, né à Lyon ; 30, rue Fontaine, Paris ; élève de Barillot et Yon ; (Chev. de La Légion d'honneur, M. H., Paris.

433. La Salute et le grand Canal à Venise.
434. Venise (tryptique).

STEPHENSON G. Torrance, né à Surren, Angleterre, Villa Julia, Pont-Aven (Finistère); élève de J.P. Laurens.

435. Un jeu de cartes (aquarelle).
436. The Grandmsther.

STONE Richard, né à Londres ; 16, Adamson R.S.-Londres N.W. ; élève de J.P. Laurens et Orchardson.

437. L'Armada de l'Air.
438. A Nirvâna. (*Né avec moi quelque part, là où l'homme oublie, et jamais rencontré dans le bruit et la lumière, mais que je reconnais bien cependant comme le partenaire de naissance de mon âme*).

SURÉDA André, né à Versailles ; 18, rue La Bruyère ; (Bourse de voyage, associé Société Nationale).

439. Brumes dorées (Tamise à Londres).
440. Vieille rue à Rouen (aquarelle).

TANOUX Adrien, né à Marseille ; Galerie Renard, 4, rue Papillon, à Paris ; (H.C. au Salon).

441. La lessive.
442. Rêverie.

TÊTE Maurice, né à Paris ; 44, rue Brison, Roanne (Loire) ; élève de Ch. Devillié ; (associé Société Nationale des B. A.).

443. Psyché.

TESTEVUIDE Jehan (Jean Saurel), né à Nimes ; 33 b. rue de la Tour d'Auvergne, Paris ; élève de Lahaye et Cormon.

444. Au Moulin de la Galette (l'amour et l'argent), aquarelle.

THÉODAT Germain (frère), né à St-Léger (H.-Alpes); rue de la Poudrière, Nimes ; élève de Boullenois.

445. Tour Sarrasine à Boucoiran (aquarelle).

THEUNISSEN Charles, né à Asch, Belgique ; Liège, 143, avenue de l'Observatoire.

446. Le bain
447. Allant à la fête paroissiale.

THIBAUD Jean, né à Nimes ; 44, boul. Victor-Hugo ; élève de l'Ecole des Beaux-Arts, Nimes.

448. Nimes : Les Garrigues, chemin de Tireculs (aquarelle).
449. Le Rhône à Vallabrègues (aquarelle).

THIOLLIER (Mlle) Claude-Emma, née à St-Etienne ; 27, rue de Grenelle, Paris ; élève de P. Flandrin et J.P. Laurens.

450. Nerto.
451. Novembre en forêt.

THOMPSON Harry, né à Paris ; Allery (Somme) ; élève de son père et Luigi Loir ; (méd.br. Amiens 1906).

452. Préparatifs de lessive.

TOLLET (Mlle) Marthe, née au Creusot ; 71, route d'Epinac (Le Creusot ; élève de Henri Royer et Marcel Baschet ; (M. B. argent, vermeil à Paris et en Province).

453. Iris et Cytises (aquarelle) Salon A. F. 1909.
454. Pivoines (Salon A. F. 1909).

TRIAL (Mlle) Madeleine-Jeanne-Emilie, née à Nimes; élève de Lahaye et Raphel.

455. Etude d'arbre (aquarelle).

TRIQUET Jules, né à Paris ; 110, boulev. Péreire, Paris ; élève de Bouguereau et T.-R. Fleury ; (H. C.)

456. Solitude.

TRUCHET Abel, né à Versailles ; 4, rue Caroline, Paris ; élève de J. Lefebvre et B. Constant ; (M. H. 1895, 3e méd. 1898, méd.A. 1900 E.U.

457. La petite rivière.
458. Nature morte.

VAGNIER Prosper-Louis, né à Reims ; 195 bis, rue Darcau, Paris ; élève de J. P. Laurens, Bouguereau et Toudouze ; (Méd. 3e classe (Art. Français).

459. Femme à sa toilette.
460. L'épluchage des légumes.

VANDAMME Frans, né à Bruxelles ; 32, place Masui ; élève de l'Institut d'Anvers ; (médailles en Hollande, Espagne, Suisse, Allemagne et France).

461. Effet de soir après la pluie.
462. Barques de pêche sur le sable.

VAZQUEZ Carlos, né à Cindad-Réal, (Espagne), 1, Puerta del Angel, Barcelone ; élève de Léon Bonnat, Ecole de Madrid ; (M. H. et 3e méd. Salon des A. F. Paris, 2º méd. E. U. Paris 1900, 2º méd. Madrid.

463. Vengeance (Salon de 1909.

VERNISY A. M. Edmond (de), né à Grenoble ; 26, rue des Chanoines, Vannes ; élève de Gérôme et G. Février.

464. Le Golfe de Morbihan.

VIDAL-BOISSON Elise (Mme), née à Nimes ; 24, rue Porte-de-France ; élève de Boucoiran et Jules Salles.

465. Vue de la Garrigue,
466. Bouquet de fleurs,
467. Environs des Fumades (aquarelle).
468. Jardin de la Fontaine (aquarelle).

VIDAL André, né à Nimes ; 9, rue des Beaux-Arts, Paris ; élève de Lahaye et Cormon.

469. Portrait de M.... V.
470. Portrait de M. S.

WEBER Johannes, né à Zurich : Bergstrasse, 162, Zurich (Suisse) ; élève de Bouguereau, G. Ferrier et J.-P. Laurens ; (prix d'études à Paris).

471. Tête de paysan suisse.
472. Portrait de vieillard.

WHITE (Miss) Joséphine H. J., née à Nottingham (Angleterre) ; 25, Bolton Gardens Londres ; élève de J. Rolchoven.

473. Littlehampton. Golfe Linko.
474. Baveno. Lac majeur.

ZO Henri, né à Bayonne ; 9, rue Falguière, Paris ; élève d'Ach. Zô, Bonnat et Maignan (H. C. prix du Salon).

475. La mort du sixième.

ZUBRITZKY Lorande (de), né en Hongrie ; 9, rue Campagne Première ; élève de G. Ferrier et M. Baschet ; (sociétaire Salon d'Automne).

476. Soir Cévenol (St-Ambroix).
477. Coucher de soleil sur la Seine.

ZUIGG Jules, né à Montbéliard ; 13, rue St-Georges, à Montbéliard ; élève de Cormon ; (M.H. Prix Bonland de l'Institut 1909).

478. Crépuscule d'hiver.
479. La Femme au tricot.

Nimes.— Typ. A. Chastanier, rue Pradier, 12.

www.ingramcontent.com/pod-product-compliance
Lightning Source LLC
Chambersburg PA
CBHW070957240526
45469CB00016B/1505